书法初学专用字帖

池辉◉编著

扫微信二维码 看同步教学视频

赵子頫 胆巴碑

浙江人民美术出版社

图书在版编目（CIP）数据

赵孟頫胆巴碑 / 池辉编著. -- 杭州：浙江人民美术出版社，2016.11（2021.1重印）
（书法初学专用字帖）
ISBN 978-7-5340-5327-6

Ⅰ.①赵… Ⅱ.①池… Ⅲ.①楷书—碑帖—中国—元代 Ⅳ.①J292.25

中国版本图书馆CIP数据核字(2016)第241545号

责任编辑：褚潮歌
责任校对：余雅汝
责任印制：陈柏荣

书法初学专用字帖　赵孟頫　胆巴碑

池辉　编著

出版发行　浙江人民美术出版社
地　　址　杭州市体育场路347号
电　　话　0571-85105917
经　　销　全国各地新华书店
制　　版　杭州新海得宝图文制作有限公司
印　　刷　浙江兴发印务有限公司
开　　本　889mm×1194mm　1/16
印　　张　4
印　　数　12,001－13,500
版　　次　2016年11月第1版
印　　次　2021年1月第5次印刷
书　　号　ISBN 978-7-5340-5327-6
定　　价　15.00元

前　言

　　"书法初学专用字帖"是一套适合书法入门的实用型系列教材。全套书共分五册：颜真卿《颜勤礼碑》、欧阳询《九成宫醴泉铭》、柳公权《玄秘塔碑》、赵孟頫《胆巴碑》、汉《乙瑛碑》。每册教材均分为四章：笔画及相关的字、偏旁及相关的字、结构及相关的字、集字创作。书写进度从易到难节节相扣，并配有简要的书写提示。

　　一本好的书法入门教材，关键在选的字是否典型，字例是否清晰易分辨。本教材的范字均来自原帖，因碑帖上的字均有不同程度的破损，我们采用古人双钩填墨的办法将字准确地还原，使每一位初学者都能清晰地解读出字的各个笔画的细微特征，最大限度地解决了初学者临摹读帖时的困惑。

　　本套书最大的亮点是结合二维码提供笔画示范视频，帮助初学者在最短时间内轻松理解和掌握字帖中基本笔画写法，为进一步深入学习提供了行之有效的学习方法。

　　"冰冻三尺，非一日之寒"，学习书法也是如此。我们衷心希望本套教材能成为您书法入门的良工利器，使您在练习书法的过程中达到"事半功倍"的效果。

<div align="right">

池辉

2016年8月

</div>

《胆巴碑》简介

赵孟頫（1254—1322），字子昂，号雪松道人、水精宫道人。吴兴（今浙江湖州）人，宋太祖赵匡胤十一世孙，秦王德芳之后。赵孟頫博学多才，能诗善文，书法成就极高，有元代书坛盟主之称。他在书法上力求"古意"，宗法晋、唐的姿韵和法度，善于借鉴和吸收古代书家的优秀素养，融会贯通，自成家法，成为开创元代新书的巨匠。其传世代表作有《胆巴碑》《重修三门记》《淮云院记》等。

《胆巴碑》又称《帝师胆巴碑》，碑稿为纸本行楷书，纵三十三点六厘米，横四百厘米，内容为记述帝师胆巴生平事迹，是赵孟頫奉元仁宗之命书写的碑文，此碑为"赵字"楷书中的代表作，现藏于故宫博物院。

《胆巴碑》是赵孟頫六十三岁时奉敕书写。其字态端庄，笔势圆劲，神采焕发，可谓意在笔先，笔到法随，于规准庄重中见潇洒超逸，达到了精妙神化的境界，给人以赏心悦目的艺术享受。是楷书学习的最佳范本之一。

大元勅赐龙兴寺大觉普慈广照无上帝师之碑集贤学士资德大

书写姿势及执笔

站姿

坐姿

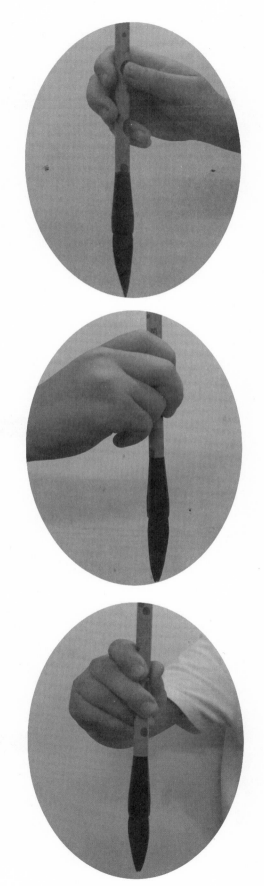

第一章 笔画及相关的字

长横

露锋起笔往右下按，顶住纸面向上轻推铺毫，稳笔渐行。末端驻笔，略往右上提笔后顺势向右下按，轻提回锋收笔。

短横

写法与长横相似，笔画稍短，起收笔处不宜过重。实际运用中也可逆锋起笔。

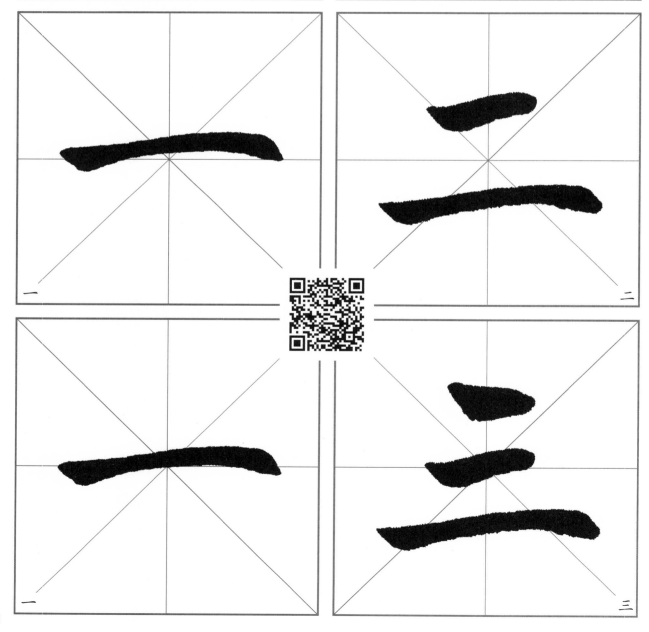

悬针竖

露锋起笔往右下按，稍作停顿后将笔尖调至中锋，顺势垂直往下渐行笔，力均匀。收笔渐提出锋，速度不宜快。

垂露竖

露锋起笔往右下按，稍作停顿后将笔尖调至中锋，顺势垂直往下渐行笔，力均匀。收笔稍作停顿，略提笔后回锋。

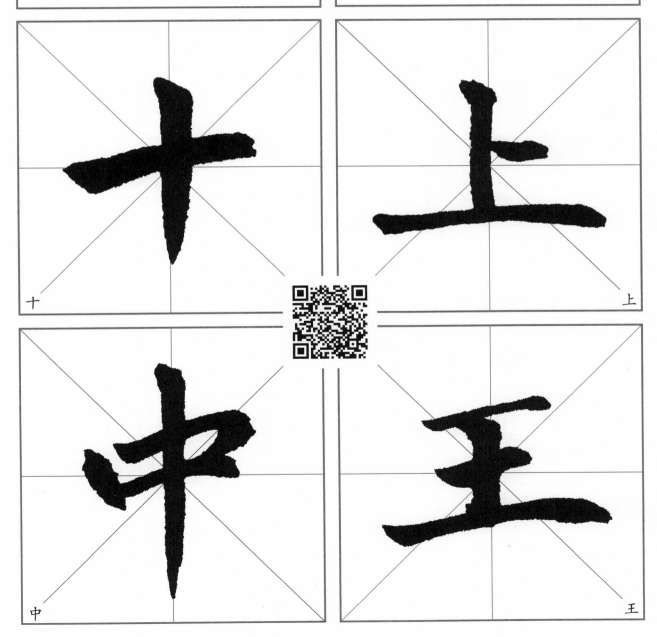

十

上

中

王

短斜撇

　　露锋起笔往右下按，稍作停顿后将笔尖顶回调为中锋，渐提至笔画末尾处尖势驻笔。

平撇

　　写法与短斜撇相同。收笔时可露锋收笔。

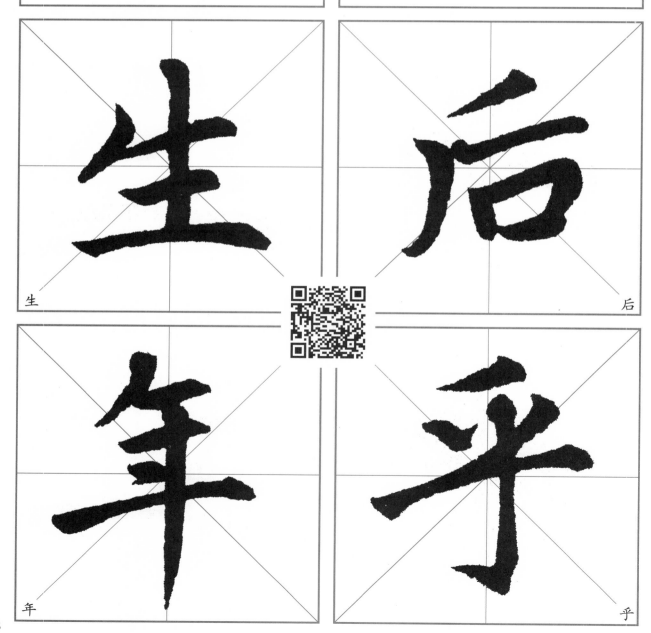

生

后

年

乎

长斜撇

露锋起笔往右下按，稍作停顿后将笔尖往左顶回调为中锋，再往左下渐行笔，笔力均匀。收笔渐提出锋。长撇在实际运用中，应有长短、正斜变化。

竖撇

露锋起笔往右下按，稍作停顿后将笔尖往左侧顶回调为中锋，再往下渐行笔写竖，笔力均匀。收笔渐提，顺势往左下撇出。

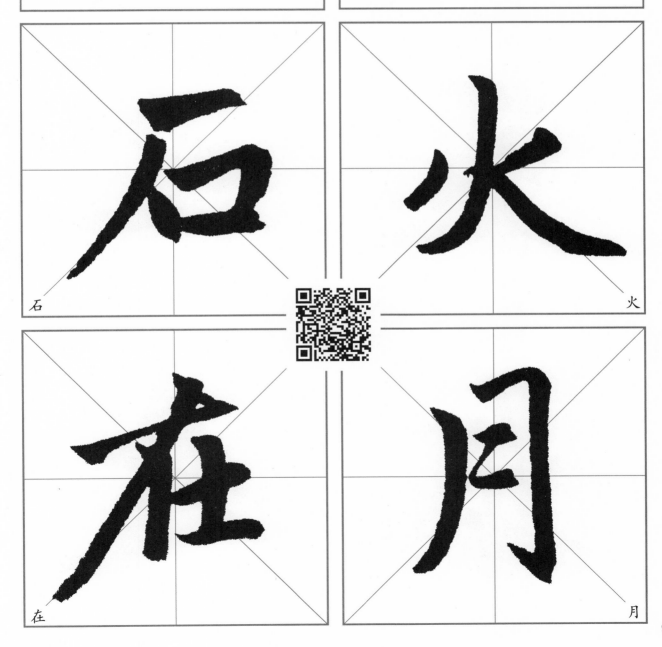

石

火

在

月

斜捺

露锋起笔稍轻，顺势往右下行笔，笔力由轻到重，中部略有弯曲。捺脚处驻笔停顿，平势出锋。

平捺

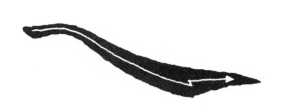

用笔与斜捺基本相同，笔势稍平整。平捺在实际运用中，应注意笔势的曲直变化。

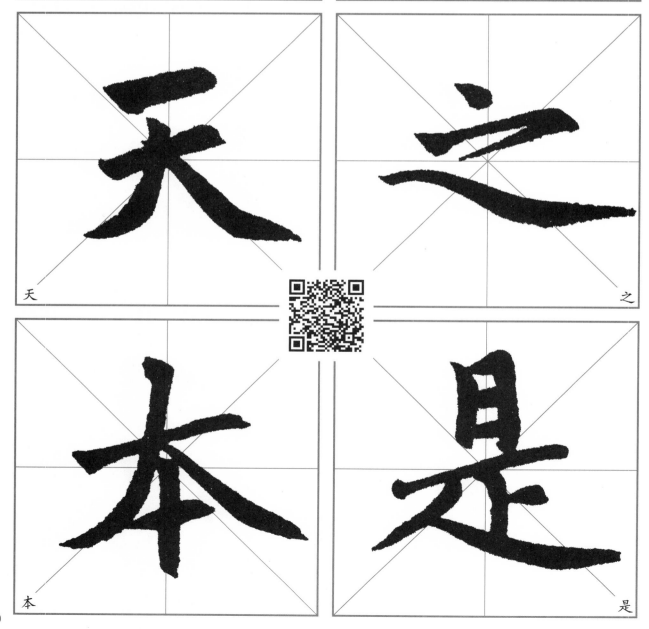

天

之

本

是

右点

　　露锋起笔略斜，顺势往右下按，顿笔后向下稍提笔，回锋收笔。实际应用中，点的收笔处也可作引笔出锋。

挑点

　　尖势入笔向下，随即向右下按，停顿后往上顶回笔画中部，再向右上尖势出锋。

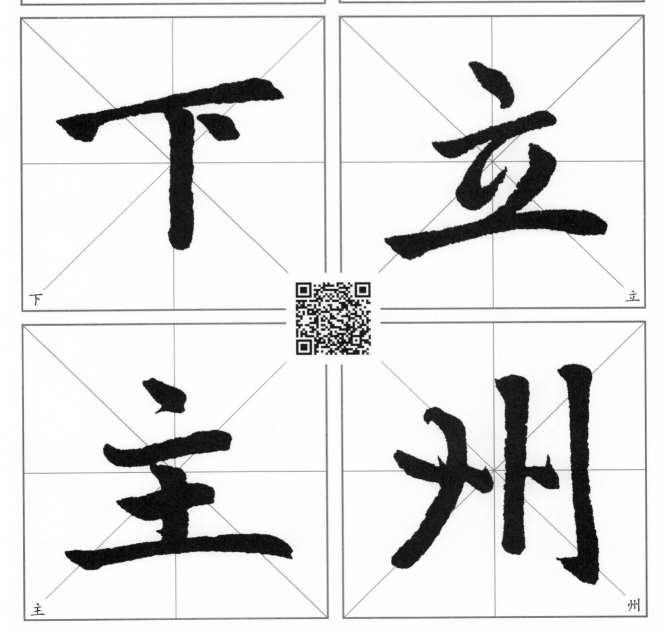

下

立

主

州

内八字点

　　右点短而撇点长,两笔组合须紧凑，撇点与短斜撇写法相同。两笔起笔均可露锋。

外八字点

　　撇点与右点基本等长，笔画组合稍开阔。书写时须注意两笔的斜度变化。

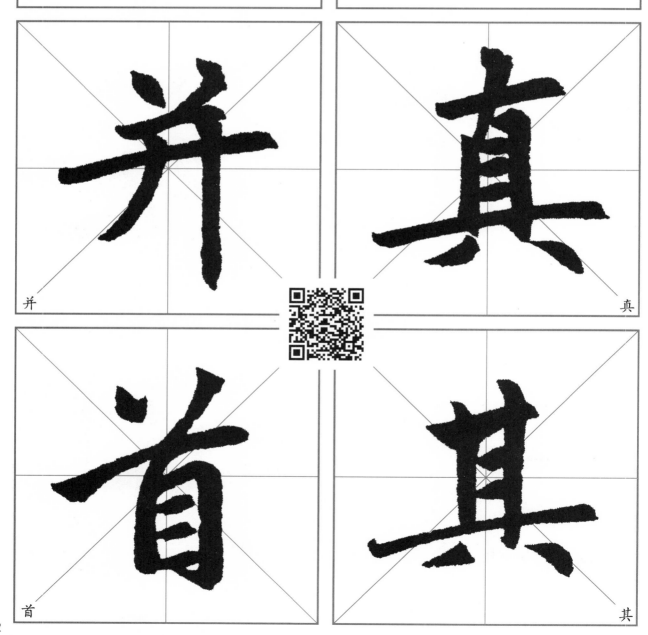

并

真

首

其

长点

写法与右点基本相同，笔画稍长一些。实际运用中，应注意其笔势的正斜及长短变化。

撇点折

露锋起笔先写撇，行至撇末提笔稍回，顺势向右下由轻至重写点折部分。提示：点折部分可参照长点写法。

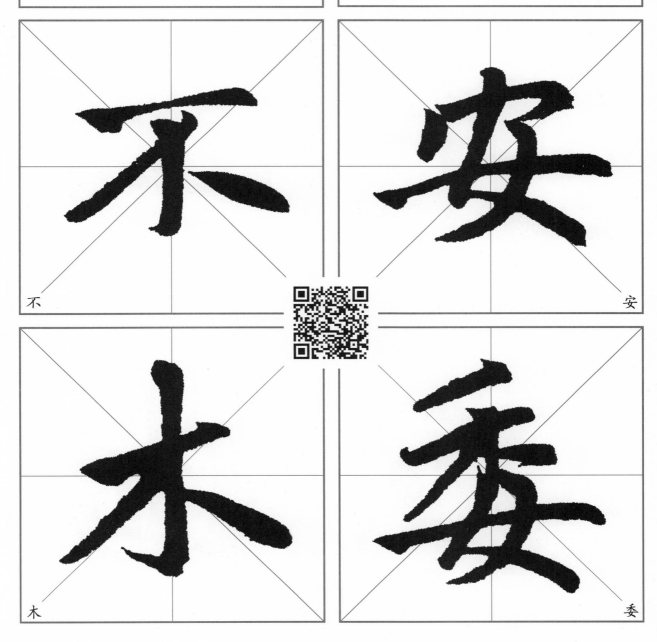

横折

　　露锋起笔先写横，行笔至折角处往右上略提，再向右下重按，随即调至中锋写竖，末端稍提，回锋收笔。

竖折

　　露锋起笔先写竖，竖末驻笔并向左提笔引出，随即向下切入停顿，再向右转锋斜横，收笔提按回锋。

五

山

西

出

竖弯

露锋起笔先写竖，行笔至弯处转笔向右呈横势，收笔稍提轻按回锋。实际运用中，竖与弯的长短应有变化。

竖弯钩

露锋写竖，笔势略向左偏，弯转时稍提笔，随即由轻至重向右行笔，末端向右上驻笔后稍回，向上钩出。

七

巴

世

元

竖钩

露锋起笔往右下按，稍作停顿后将笔尖调至中锋，顺势垂直往下渐行笔，力均匀。收笔时略往左下驻笔，稍提后向左上出钩。实际运用时，出钩的方向略有平斜变化。

弯钩

写法与竖钩基本相同，整个笔势略呈弧形。提示：弯钩的起笔和收笔处应对齐，保持重心平稳。

可

示

寺

子

斜钩

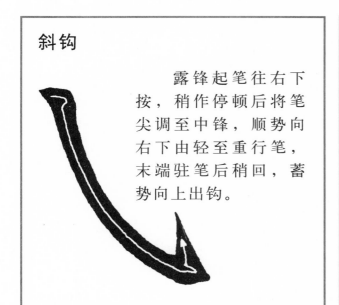

露锋起笔往右下按，稍作停顿后将笔尖调至中锋，顺势向右下由轻至重行笔，末端驻笔后稍回，蓄势向上出钩。

卧钩

露锋起笔稍轻，由轻至重往右下呈弧线状行笔，末端驻笔稍回，随即转锋往左上出钩，钩处较长而饱满。

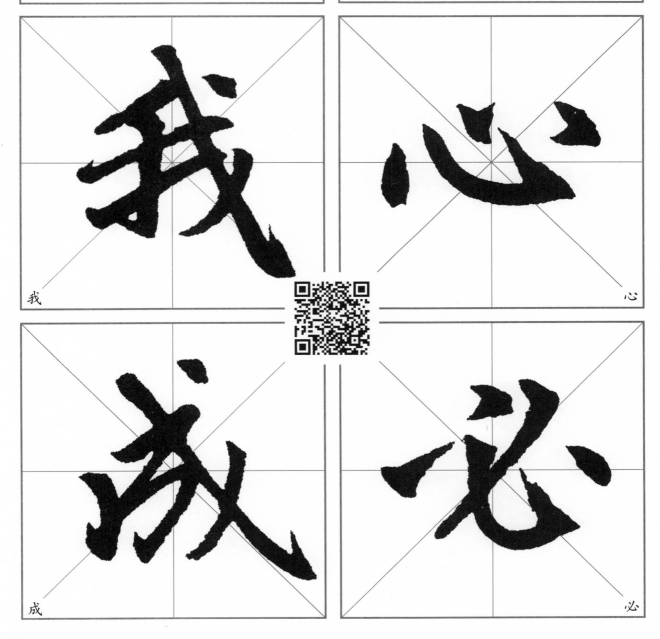

我

心

成

必

横钩

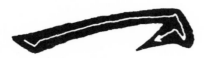

露锋起笔先写横，行笔至折角处往右上略提，再向右下重按，随即向左下出钩，钩处短而饱满。实际运用时钩的方向略有正斜变化。

横折钩

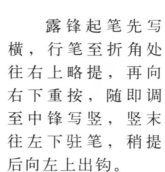
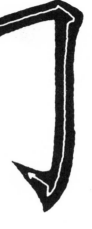

露锋起笔先写横，行笔至折角处往右上略提，再向右下重按，随即调至中锋写竖，竖末往左下驻笔，稍提后向左上出钩。

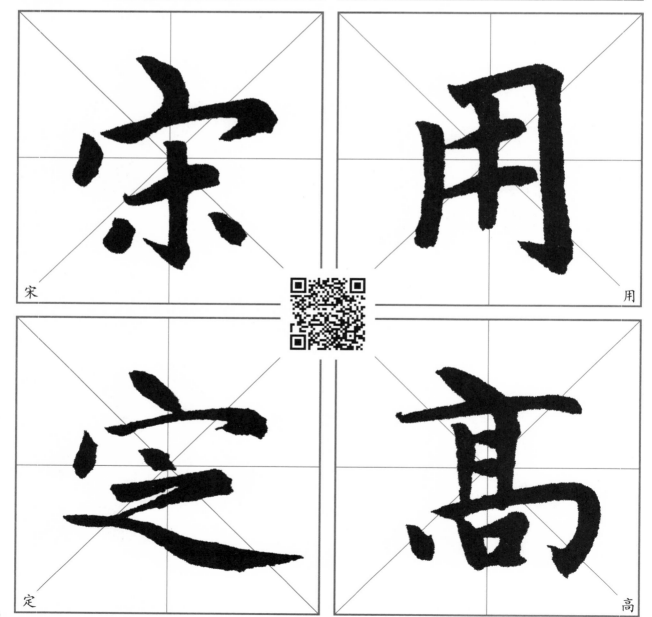

宋

用

定

高

横折弯钩

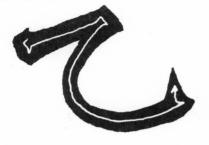

露锋起笔先写横，行笔至折角处往右上略提，再向右下按，随即调至中锋写折弯钩部分。提示：折弯钩部分可参照竖弯钩写法。

横撇

露锋起笔先写横，行笔至折角处往右上略提，再向右下重按，随即调至中锋写撇，收笔尖势出锋。实际运用中，横撇应有长短变化。

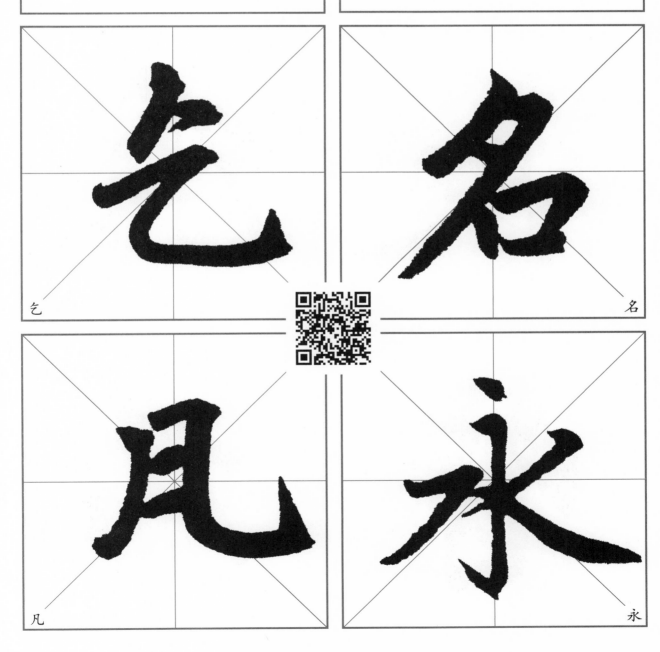

竖提

露锋起笔先写竖，驻笔后略往左引笔，随即往下切入后稍作停顿，再往右渐提笔，尖势收笔。

横折折撇　横折折折钩

露锋起笔先写横折，稍作停顿后转锋写折撇，注意折撇处应婉转自然。

写法与横折折撇基本相同，收笔出钩时应稍作停顿，钩短小为宜。

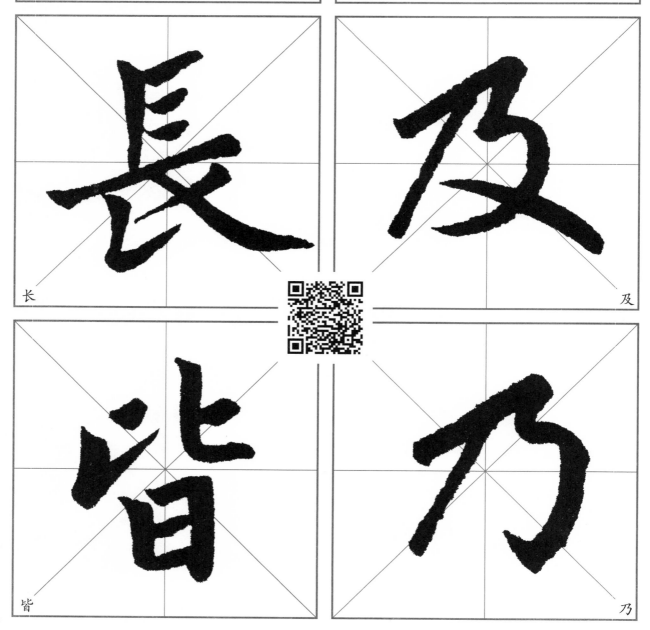

单人旁

书写提示：单人旁一般撇短而竖稍长。实际运用时，不同字的竖画长短也略有差异。

双人旁

书写提示：双人旁首撇短，第二撇稍长，注意两撇的起笔位置应齐平。竖画短小为宜。

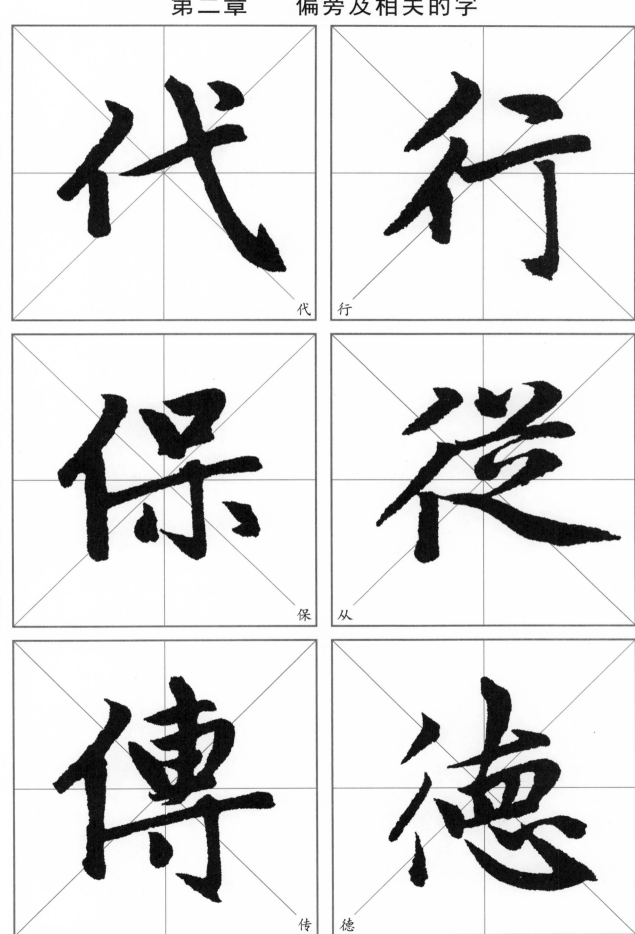

代

行

保

从

传

德

书写提示：提土旁横短而竖稍长，三笔组合呈呼应之势。竖与提有时也可作引带连笔。

地

场

塘

提手旁

书写提示：提手旁横短而竖钩长，提较斜并向右呈呼应之势。钩与提有时也可作引带连笔。

按

持

提

书写提示：首撇为短平撇，其余写法与木字旁相同。

秘

私

种

书写提示：木字旁横短而竖钩长，撇向左略展开，点的位置应略低于撇的起笔处。有时竖钩也可作垂露竖。

材

相

楼

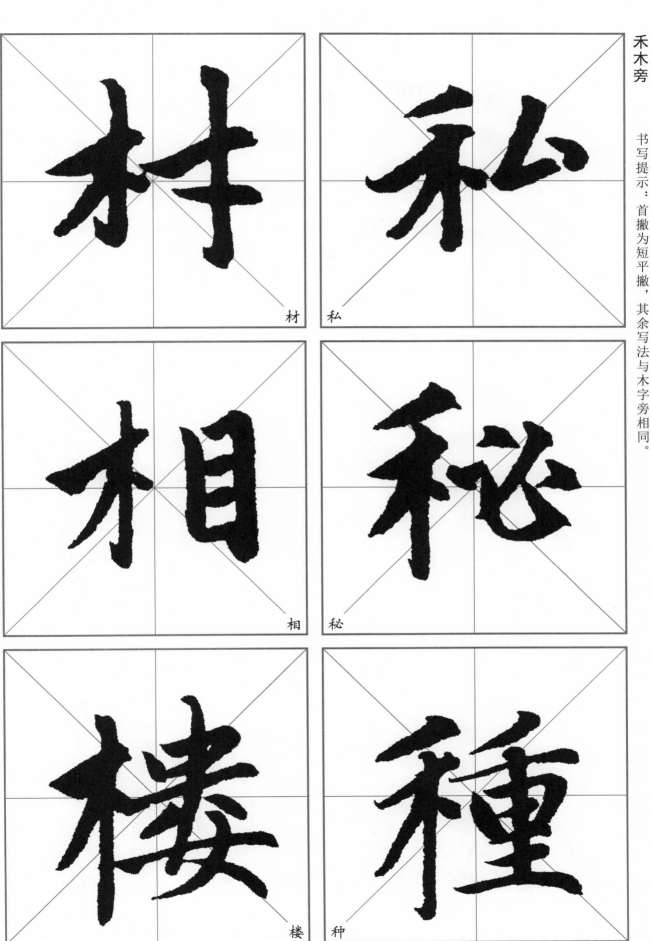

立刀旁

书写提示：左竖短而竖钩长且挺拔，两笔之间应保持一定距离。

利

利

刻

刚

示字旁

书写提示：首点偏右，横撇应向左呈伸展之势，整个字旁左放右收为佳。

祖

神

福

24

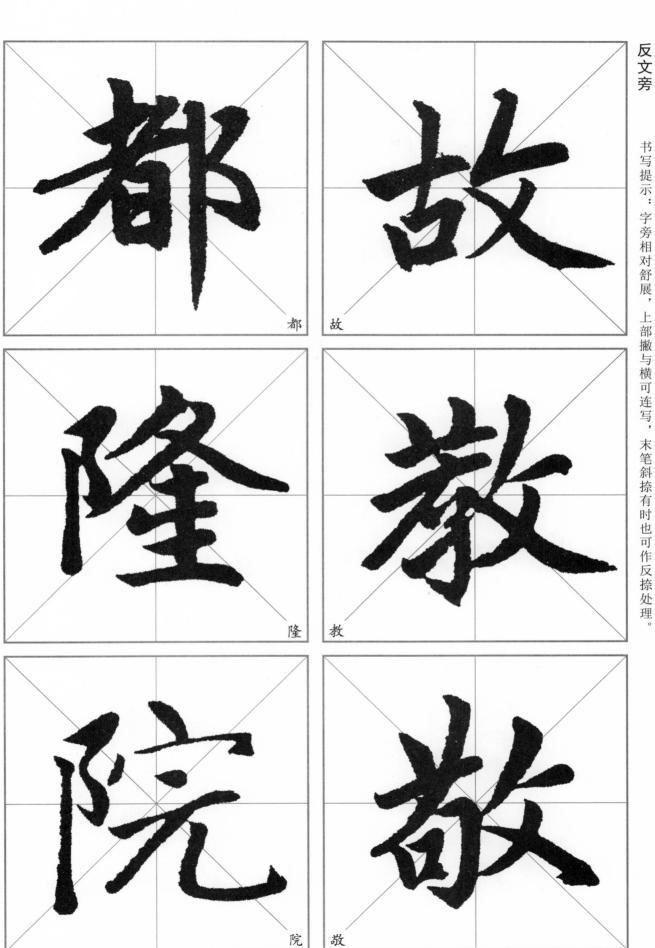

双耳旁

书写提示：右侧横撇弯钩书写自然婉转，竖画长而挺拔。左双耳与右双耳的耳部略有大小区别。

书写提示：字旁相对舒展，上部撇与横可连写，末笔斜捺有时也可作反捺处理。

都

隆

院

故

教

敬

书写提示：两横稍短，提向右部呼应。后三笔有时也可作连笔处理。

书写提示：两笔撇折组合匀称，底部三笔呈呼应之势。字旁有时也可作简笔连写。

理

经

珍

统

现

绝

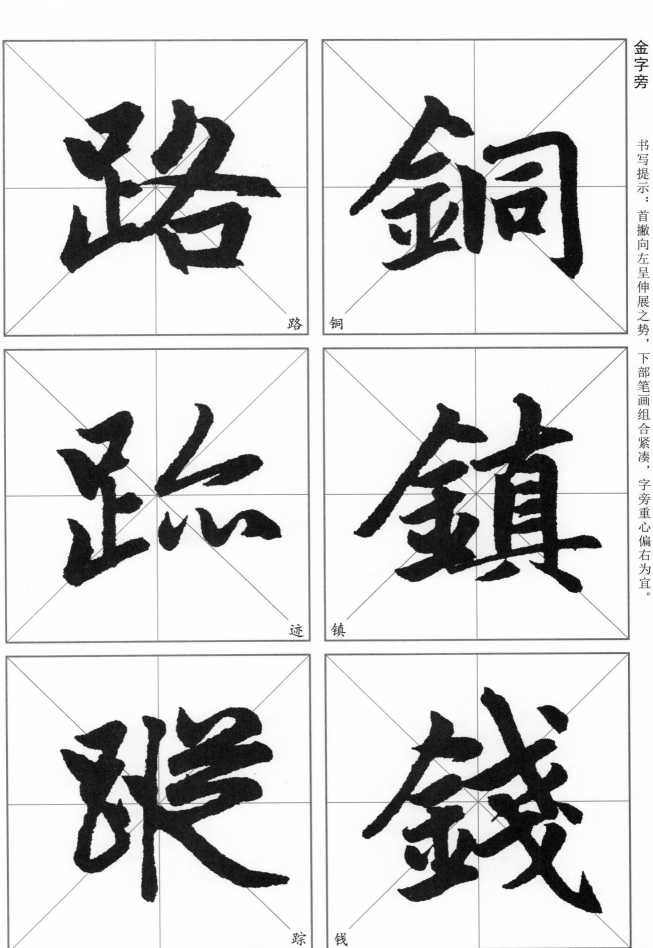

足字旁

书写提示：字旁上部略小，下部较宽。底部竖与横须连笔，有时「止」部也可作简笔连写。

金字旁

书写提示：首撇向左呈伸展之势，下部笔画组合紧凑，字旁重心偏右为宜。

路

迹

踪

铜

镇

钱

言字旁

书写提示：首点应偏字旁右侧，三横略有长短变化，口部小。笔画组合应注意分布均匀。

記

记

請

请

論

论

口字旁

书写提示：字旁短小，组合呈上开下合之势。口部的位置一般偏上为宜。

呪

咒

哇

哇

鳴

鸣

28

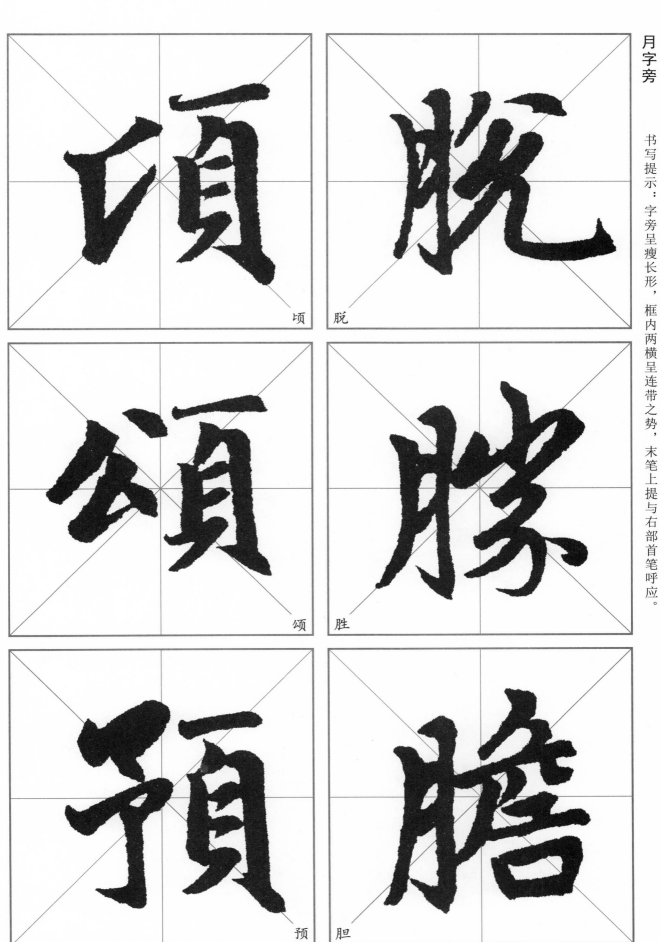

月字旁

书写提示：字旁呈瘦长形，框内两横呈连带之势，末笔上提与右部首笔呼应。

页字旁

书写提示：字旁较饱满，框内两横要分布均匀，末点须向右撑开。注意末点与折的连接处应交代清楚。

脘

胜

胆

顷

颂

预

书写提示：女字旁三笔组合须紧凑，平提略向左呈伸展之势。

如

始

妙

三点水

书写提示：三点前后呼应，笔断意连，并呈弧线状排列组合。后两点有时也可作连笔。

法

流

深

草字头

书写提示：字头须紧凑，左右组合呈上开下合之势。应注意字头的变化写法，如『庄』字。

书写提示：字头紧凑，一般右部略大于左部。末笔撇点与下一笔呈呼应关系。

菩

兰

华

等

庄

篆

书写提示：四点分布均匀并呈前后呼应之势。在实际运用中，其笔画组合有断有连。

照

然

无

心字底

书写提示：字底卧钩舒展，三点略有高低变化。注意笔画之间应有呼应连带关系。

思

息

忽

书写提示：字首笔画组合须紧凑，注意各部分的长短高低变化。

书写提示：字头非常舒展，两笔的收笔处呈撇低捺高之势。

今

学

舍

觉

金

举

书写提示：首点短小并向左呈引笔之势，横不宜长，长斜撇须向左伸展。三笔组合须有断有连。

度

广

麻

书写提示：首点向左呈引笔之势，横钩的钩处应短小而饱满，整个字头较宽。注意钩的变化写法。

宫

家

宗

书写提示：三笔呈前后呼应之势，横折折撇要写得自然婉转并略呈斜势，平捺收笔时应向右展开。

书写提示：左竖短而右竖钩长，整个字框高大而饱满，框头笔画组合须紧凑。

造

门

道

阁

通

闻

第三章　结构及相关的字

通常情况下我们讲字的结构，有上下结构、左右结构等，这些都是较为模糊的说法。因此，我们在学习的过程中需要将其细化，才能真正体会和理解字的结构关键所在。

本章节较为系统地归纳一些较为典型的基本结构，并注有相应的结构图示，供初学者参考学习。

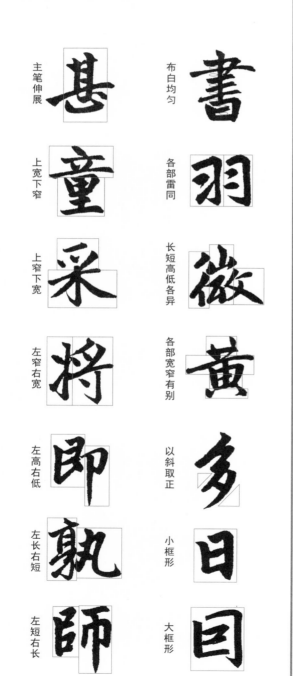

主笔伸展	甚	布白均匀	書
上宽下窄	童	各部雷同	羽
上窄下宽	采	长短高低各异	徽
左窄右宽	将	各部宽窄有别	黄
左高右低	即	以斜取正	多
左长右短	孰	小框形	日
左短右长	師	大框形	日

主笔伸展

书写提示：字中有一笔明显伸展，它直接影响着字的外形，其余笔画组合相对紧凑。

甚

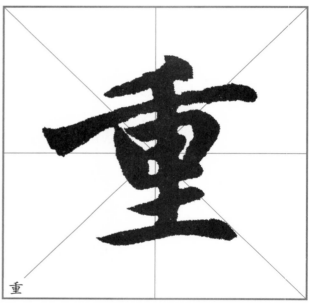

重

身

採

集

众

采

集

众

上窄下宽

书写提示：字的上部笔画组合紧凑，下部笔画向外展开。

童

賢

養

童

贤

养

上宽下窄

书写提示：字的上部应写得较为舒展，下部则略收缩。

书写提示：字的左部略高于右部，一般末笔均呈伸展之势。

即

斯

饵

左窄右宽

书写提示：字的左部较为紧凑，右部相对舒展。

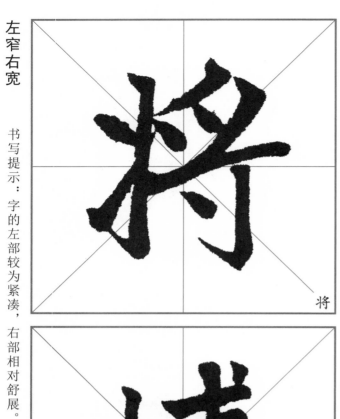

将

博

短

左短右长

书写提示：字的左部笔画组合紧凑，右部笔画书写相对舒展。

左长右短

书写提示：字的左部写得比较舒展，右部笔画组合相对紧凑。

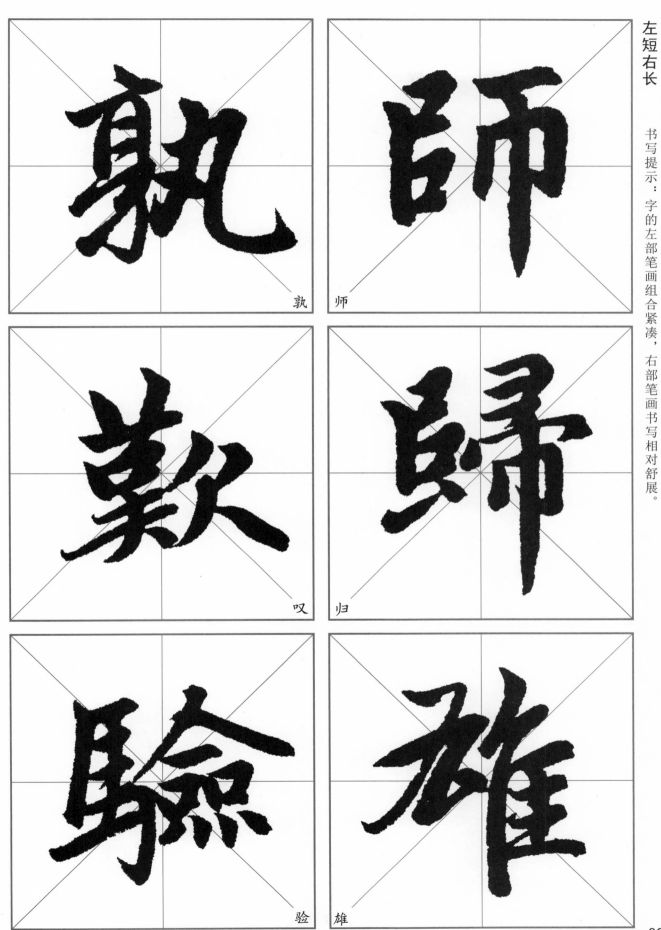

孰　师　叹　归　验　雄

同字异体

书写提示：同一个字有时也可作不同的字体，如楷书、行书、行草书。

至

至

至

各部雷同

书写提示：字的各部虽雷同，但也要区分各部的细微差别。

羽

弱

营

书写提示：上中下组合的字，其各部的宽窄均会产生变化，书写时应区别对待。

黄

宝

台

长短高低各异

书写提示：左中右组合的字，其各部的高低长短变化较灵活，书写时应细心观察。

微

辩

拥

书写提示：字的外框较小，笔画书写一般以厚重为宜。

日

日

田

以斜取正

书写提示：字中斜势笔画占主导地位，笔势虽斜但重心完全平稳。

多

方

切

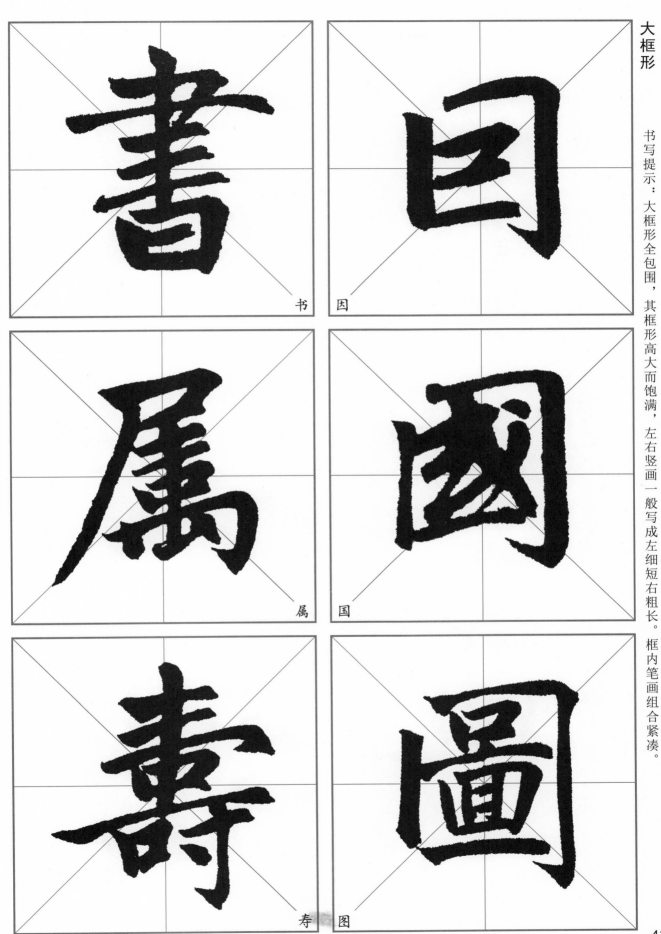

布白均匀

书写提示：大框形全包围，其框形高大而饱满，左右竖画一般写成左细短右粗长。框内笔画组合紧凑。

书写提示：字的笔画间距相对匀称，书写时应注意排列有序。

书

因

属

国

寿

图

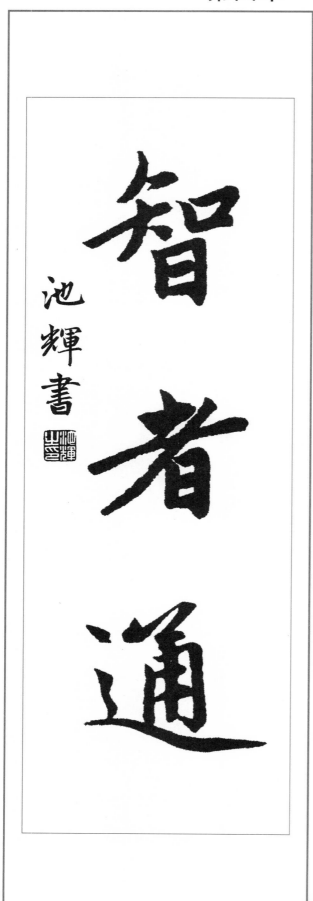

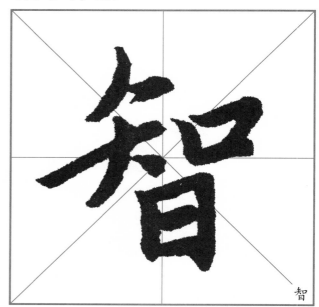

智

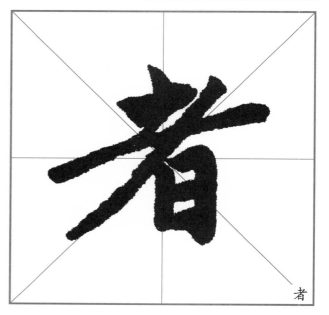

者

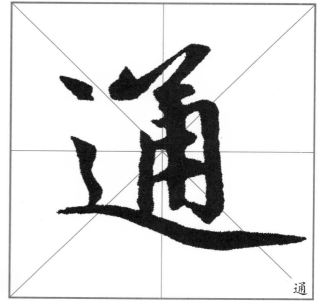

通

貴有恒

池輝書

貴

有

恒

明

正

正大光明

池輝書

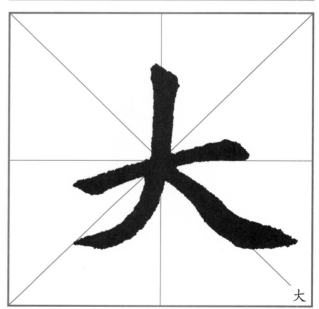

大

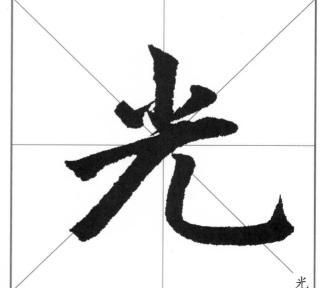

光

水

高

高山流水

池輝書

山

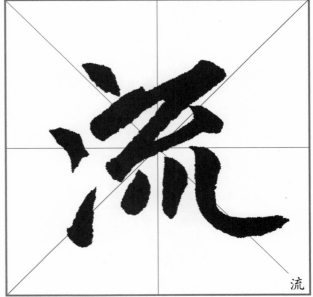

流

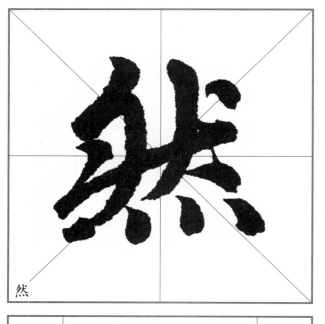

然

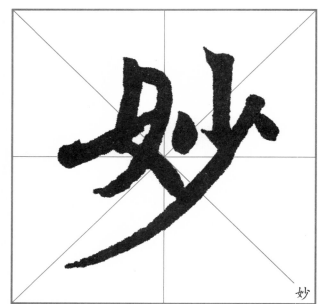

妙

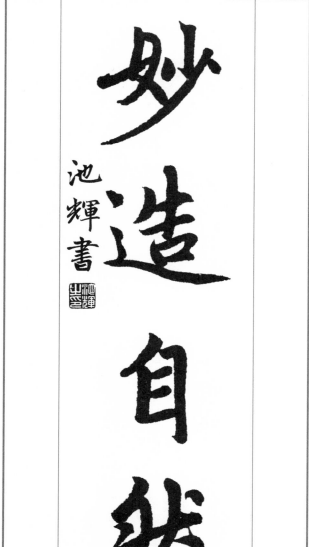

妙造自然

池輝書

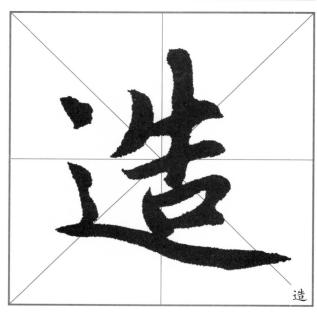

造

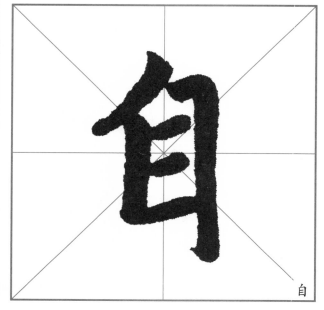

自

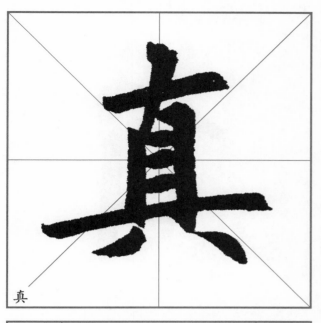
真

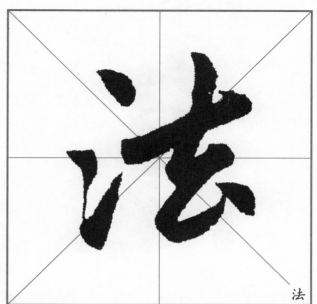
法

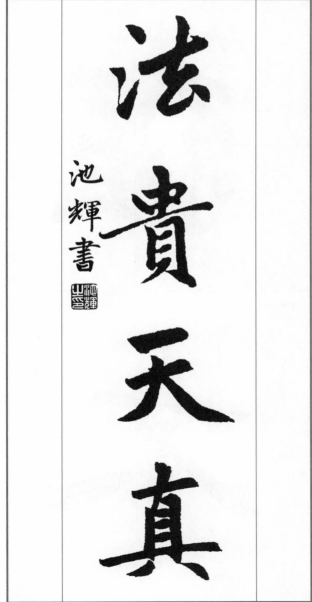
法貴天真

池輝書

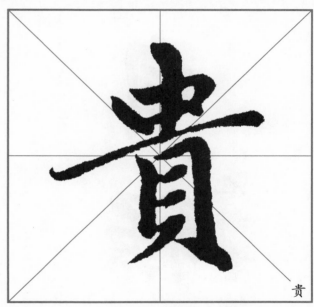
貴

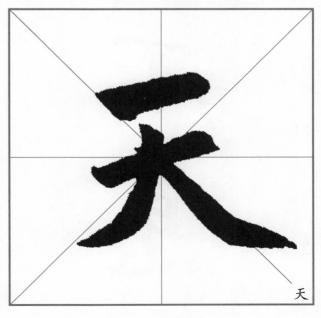
天

息

自

自
強
不
息

池輝書

強

不

妙

清

香

心

清心有妙香

池輝書

有

妙 清 香 心 有

51

後

三

行

思

而

三思
而後行

池輝書

常

聖

師

人

聖人
無常師

池輝書

無

自

静

归

专

神

静专
神自
归

池輝書

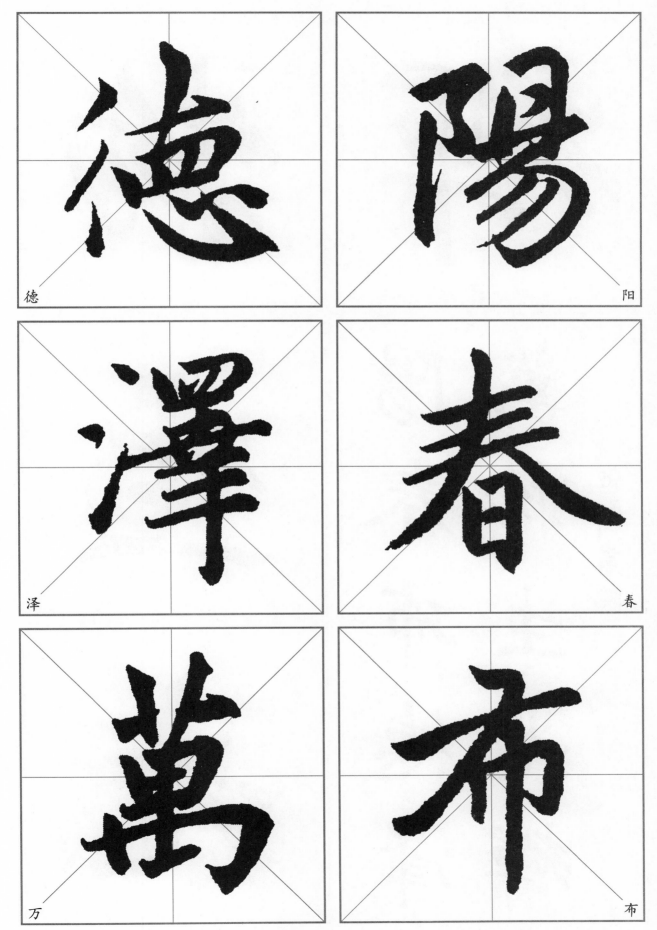

德

陽

澤

春

萬

布

輝

物

生

光

陽春布德澤

萬物生光輝

池輝書

地

江

外

流

山

天

中

色

有

無

江流天地外

山色有無中

池輝書

間　明
照　月
清　松

流

泉

明月松間照

清泉石上流

池輝書

石

上

图

有

画

山

无

皆

章

水

不

文

有山皆圖畫
無水不文章

池輝書

楼壮丽奇伟世未有

也县是龙兴逐为河

朔名寺方营阁有义

木自五台山颊龙河

流出計其長短小大多寮之數與閣材盡合詔取以賜僧惠演為之記師始來東士